荣宝斋画谱

动 物 部 分

齐 辛 民 绘

荣寶齋出版社

北京

图书在版编目（CIP）数据

荣宝斋画谱．230，齐辛民绘动物部分／齐辛民
绘．－北京：荣宝斋出版社，2021.4
ISBN 978-7-5003-1972-6

Ⅰ.①荣… Ⅱ.①齐… Ⅲ.①翎毛走兽画－作品
集－中国－现代 Ⅳ.①J212

中国版本图书馆CIP数据核字(2020)第195653号

RONGBAOZHAI HUAPU (230) QI XINMIN HUI DONGWU BUFEN

荣宝斋画谱 （230） 齐辛民绘动物部分

作　　　　者：齐辛民
编辑出版发行：荣宝斋出版社
地　　　　址：北京市西城区琉璃厂西街19号
邮　政　编　码：100052
制　　　　版：北京兴裕时尚印刷有限公司
印　　　　刷：廊坊市佳艺印务有限公司

开本：787毫米×1092毫米　1/8　印张：6.5
版次：2021年4月第1版　　印次：2021年4月第1次印刷
定价：48.00元

荣宝斋画谱题词

画谱的刊行，我们拍掌欢迎。
近代作画的不读芥子园画谱
是例外，好像作诗词的不读唐诗
三百首和白香词谱是例外
一样。古人说：不以规矩不能成
方圆这话讲出了个真理，就
是我们搞创作的学问要老实，
先搞基本训练讨便宜走捷径
是不能成为大器的。荣宝斋
画谱保留了中国历代画家的传
统，又整顿到各时代的流派且
着重画具省生活气息，而创装依
者又体现代名手，可以省去说他
的水平大大超过旧谱以此，
值得欢迎，值得介绍。祝谱以
学就生，祝画学大发展！

陈 敏 〔印〕〔印〕
一九三年一月

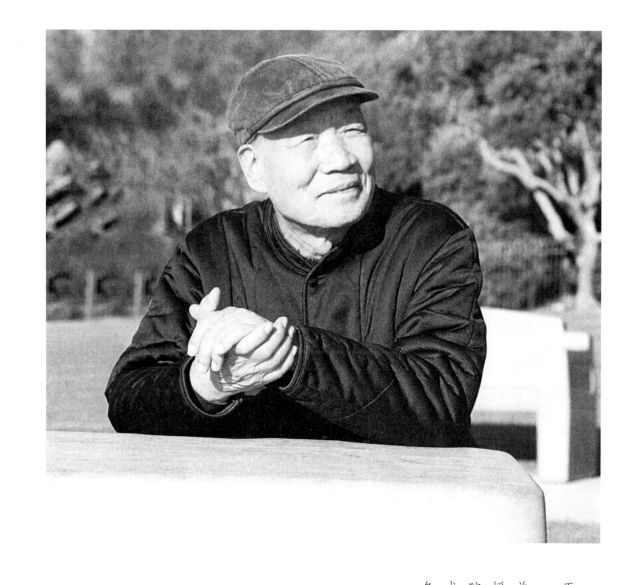

齐辛民 原名齐新民，一九三五年生于山东淄博。一九六三年毕业于山东艺专（今山东艺术学院），现定居北京。中国美术家协会会员，中央美术学院客座教授，清华大学中国画高研班导师，淄博画院名誉院长、美协名誉主席，国家一级美术师。以写意花鸟画名世，构想大胆，墨色浓重，多富乡间情趣，并具现代意识。

齐辛民

一、我是凭感觉来作画，这种感觉来源于生活体验，所谓艺术源于生活，对景写生只是一个方面，重要的是把生活中的感知运用到作画中，生活中的喜怒哀乐、酸甜苦辣、乖巧敦厚、长短曲直、稀密多寡、轻重缓急、高低主次、情理是非、有条不紊等等，把生活中的亲身体验和感知结合到作画中。但是，往往在生活中大都能分出个青红皂白来，面对自己的画面时就往往分辨不清了。常说的：『一花一世界』『画中的哲理』都是来自于生活。生活和作品密不可分。

二、花鸟画重要的不在于画什么，而在于怎么画。就像书法的优劣不在于写的什么诗句，所画之物是载体。画者借以抒情，它所承载的风格、情调、精神是其本意所在。赋予花鸟以人格化的表现，体现人的意志与情感，作品的感染力即是画家的人格魅力。

三、观赏贾浩义、周韶华二位先生的画作，令人振奋、启人心智、发人深思，特别使人提神和壮胆，相比之下，感到自己有些胆小畏为。李可染先生说：『可贵者胆』，在有了一定底气的情况下，放开手脚，大胆尝试，在这一方面贾、周二位先生给予我很好的启示。

四、黄宾虹曾经预言：『这于我无伤，百年后来者自有公论』，陈子庄说：『我死后，我的画定会光辉灿烂，那是不成问题的』；凡·高生前卖不掉画，但是他自信，他说：『他的画将来五百法郎一张。』有远见卓识的画家，对人对己都会有正确的认识和评价，都不会妄自尊大或妄自菲薄。

五、人类社会是个大舞台，什么角色都有，经过艺术加工，浓缩到剧场的舞台上，就是戏剧艺术，经过历代戏剧艺术家的再加工再创造，将剧中人物的性格塑造得极其经典，是奸诈还是忠良，是多谋还是鲁莽，是大将还是小丑，是文是武，是雅是俗等等，表现得淋漓尽致。大将出场时，从伴奏到台步那种沉着、稳重、从容、大度、气度非凡。小丑上台时那种轻佻的伴奏、轻飘飘的动作，纱帽翅乱哆嗦，连说话的腔调也是尖刻的。我常把各门艺术和生活中的一些现象与自己的艺术创作联系起来，以此衡量创作中涉及到的一些问题。画作中的大家风范或小家子气与舞台艺术中的某些表演是多么的相似。还听一位友人讲，他早上打开鸡窝门，那些小鸡扑棱着翅膀，连蹦加跳地往院子里跑，最后那个老母鸡慢条斯理地走出窝门，先四下里望了一会儿，然后，迈着四方步不慌不忙地走了出来。这点小故事，说者无心听者有意，我又把它与书画作品中的老练与稚嫩联系了起来。在平时要处处留心，点点滴滴充实着对艺术创作的探索与思考。

六、我不懂心理学，就人的共性这一角度而论，人的心理有很多方面是相通的，美国看到我们中国发展如此快，他就感到不得意，临近的两家商店，如果看到对方生意比自己好，也感到难以容忍，就是见不得别人好。在画界同样有如此现象，我不敢说别人，就说自己吧，看到同行中有人获了奖或是得了什么好处，自己心里就觉得很不自在，产生嫉妒心。若遇到这种情况时，就尽力克制自己，把这种情绪化作一种奋进的动力，假若进而变成一种说三道四、故意贬损，其后果就是矛盾的开端，这样就无益于团结和艺术的进步。但是品德高尚的人不在此列，他的博大胸怀将其攀比置之度外。

七、天广地阔，艺无穷尽，对于花鸟画的探求也无限量，还有很多空白需要我们去填补，还有很多未知数需要我们去发现。自己苦于时间太短暂，此时，才深刻体会到齐白石幻想持『长绳系日』可延长时间的心愿。年复一年，转瞬间走过了八十多个春秋，李可染先生晚年曾戏言：『在我生命的存折中、储蓄已经不多了。』我亦有同感，总觉得还有好多事情要做，有一种紧迫感！容不得杂事耽误时间。不管如何，我正满怀信心和希望，在艺途中不停地前行，直至走到生命的尽头。

目录

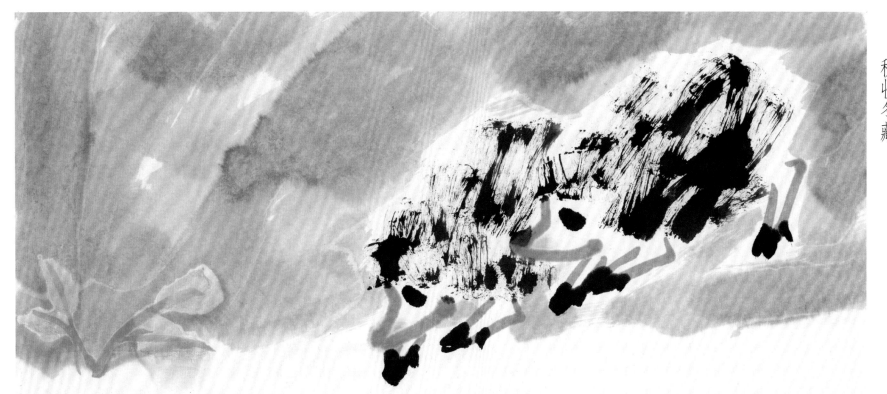

秋收冬藏

寒来暑往秋收冬藏冬藏皆在壬丁秋辛民

身在花果山

身在花果山 甲年辛巳

二

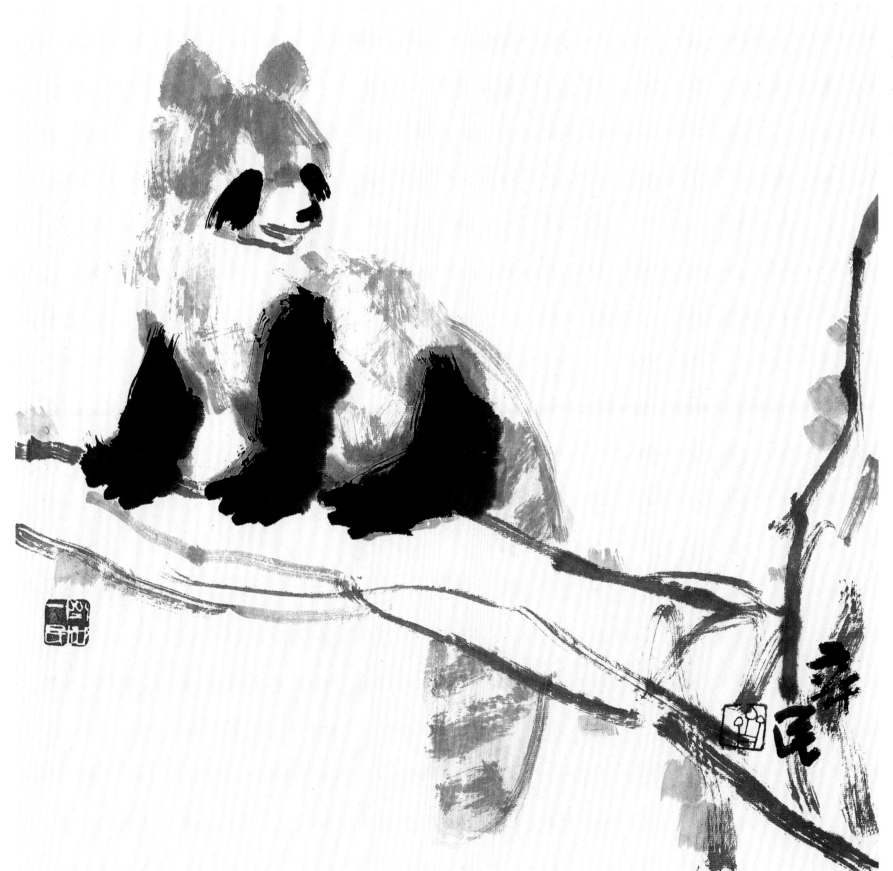

可爱猫咪 一

四

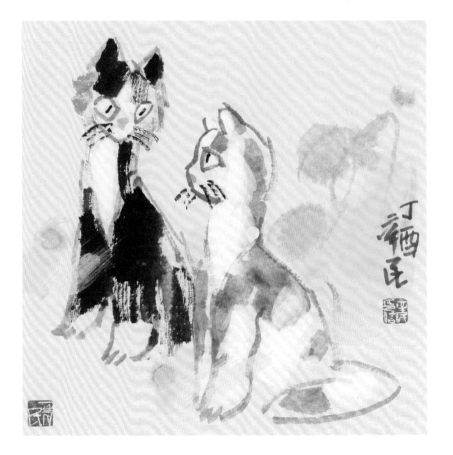

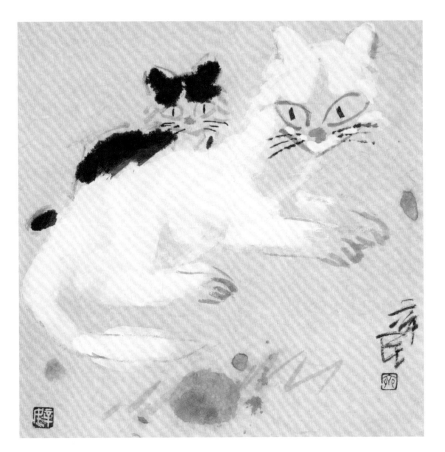

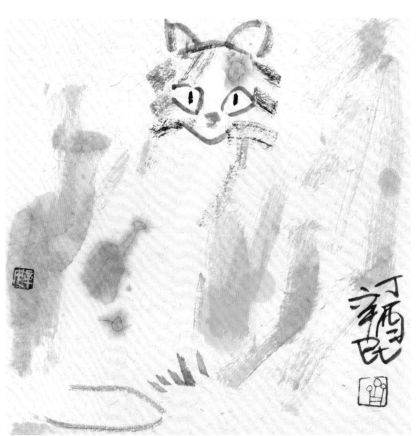

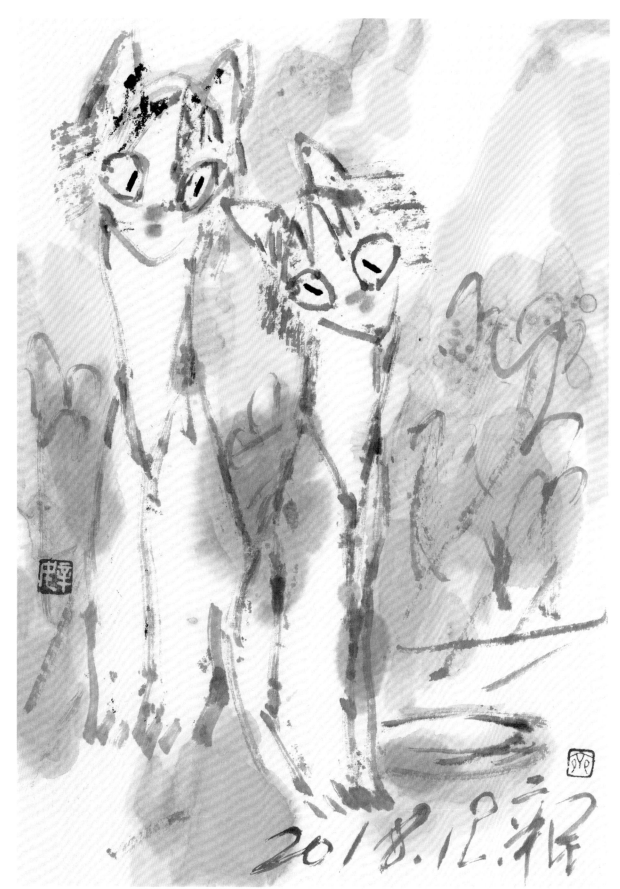

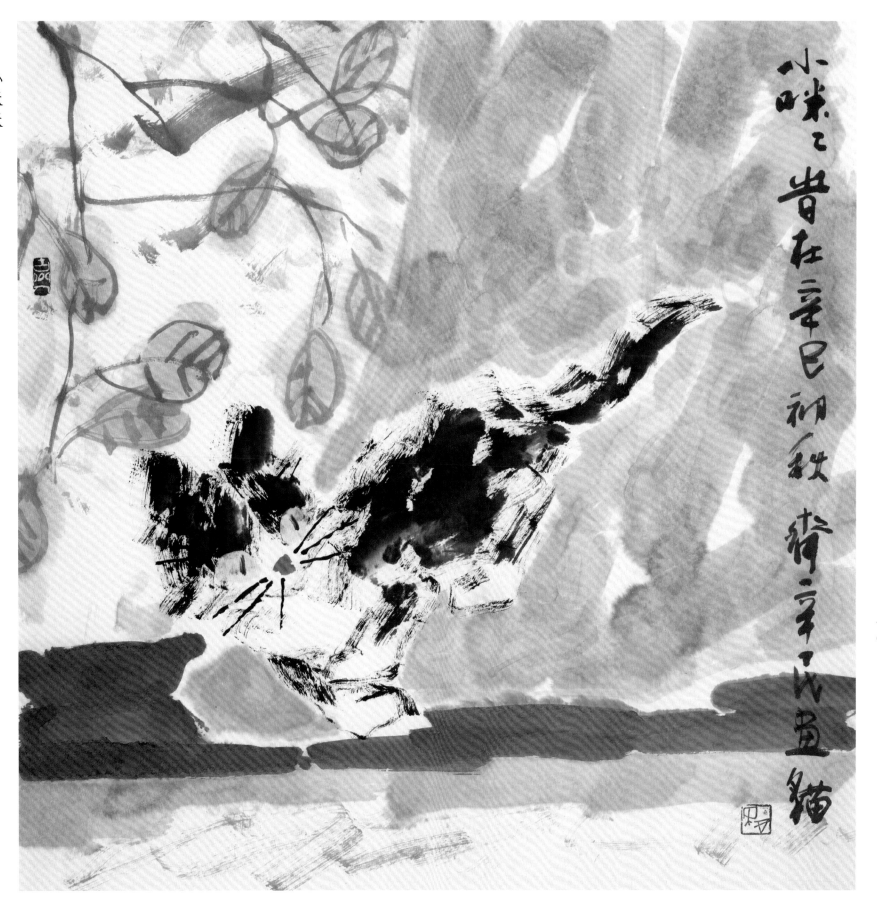

小咪咪

小咪咪 尝在室曰初秋 猪二年代画猫

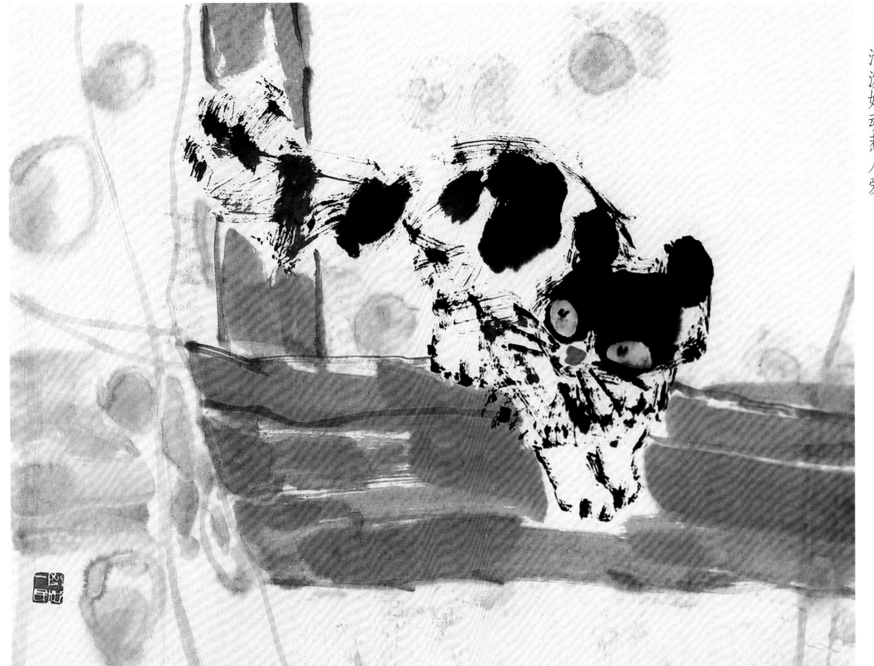

活泼好动惹人爱 辛巳之秋 畜民画

温馨

辛巳秋新民画猫

月夜静悄悄 辛巳之秋　民新画

月夜静悄悄

一三

母子之情

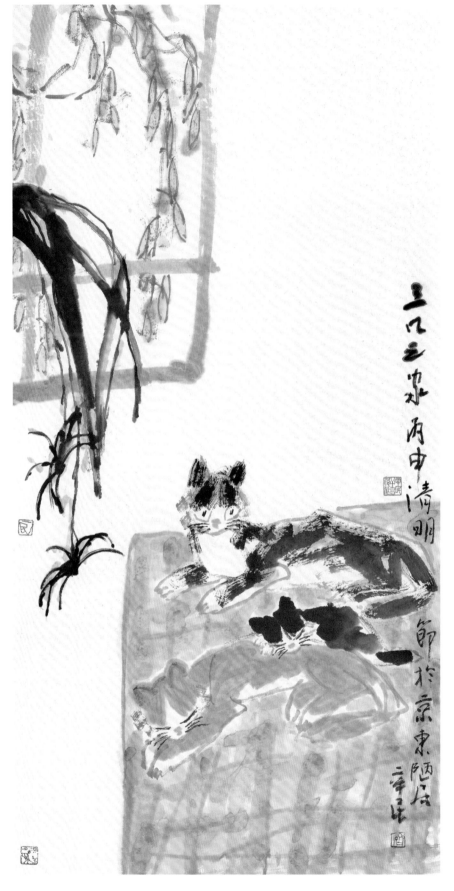

月夜静悄悄

三口之家

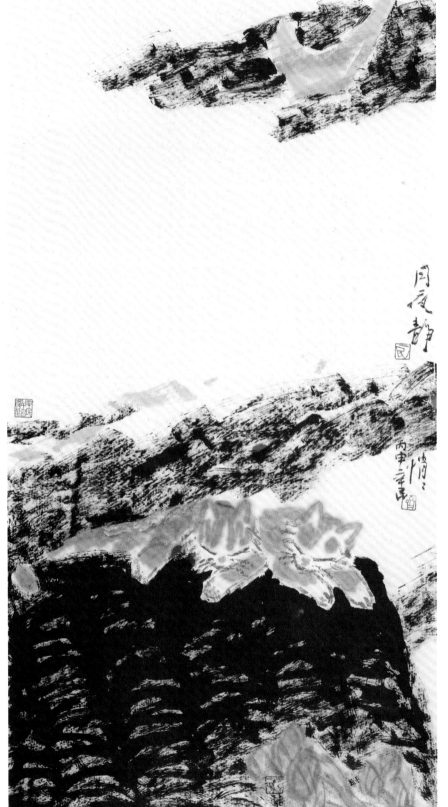

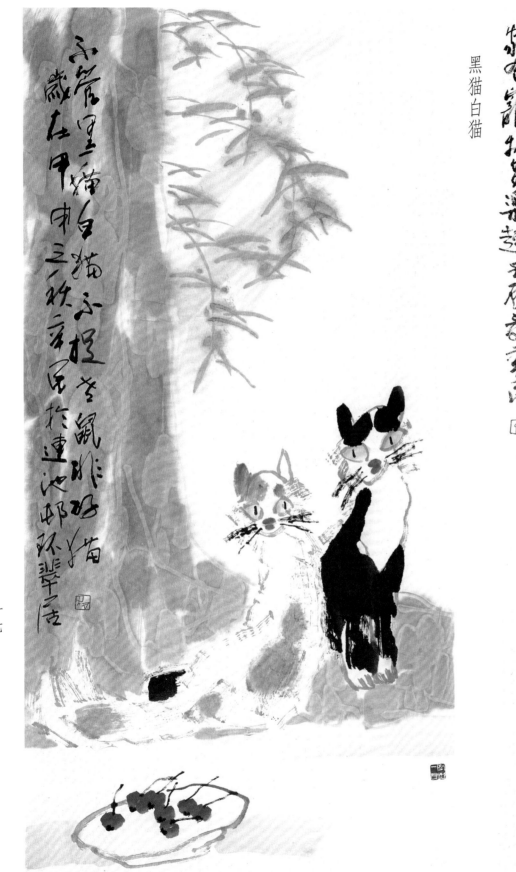

不管白猫黑猫
藏在甲申三秋二月于连池邨环翠居

白猫不捉老鼠非好猫

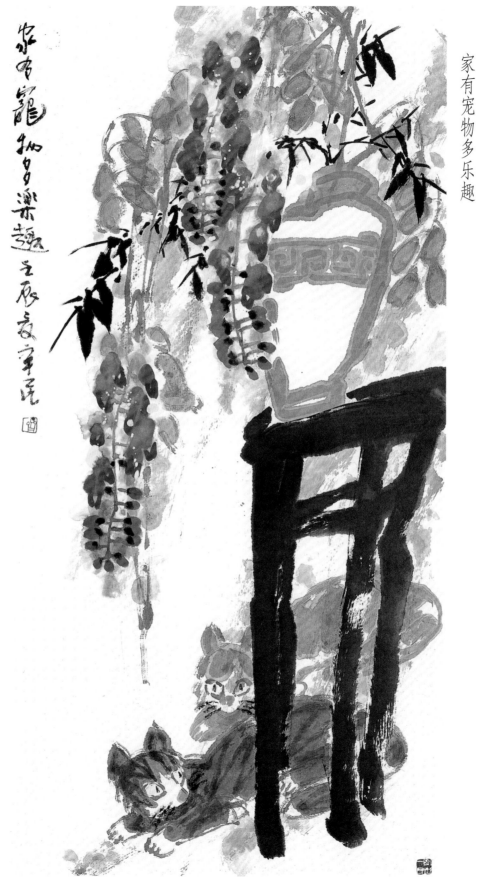

家有宠物多乐趣

家有宠物多乐趣壬辰夏草禾

黑猫白猫

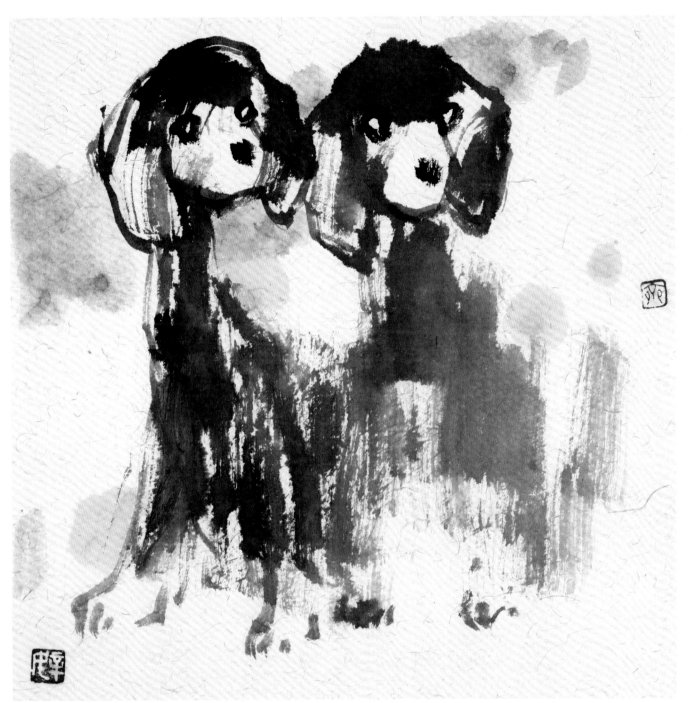

活玩具

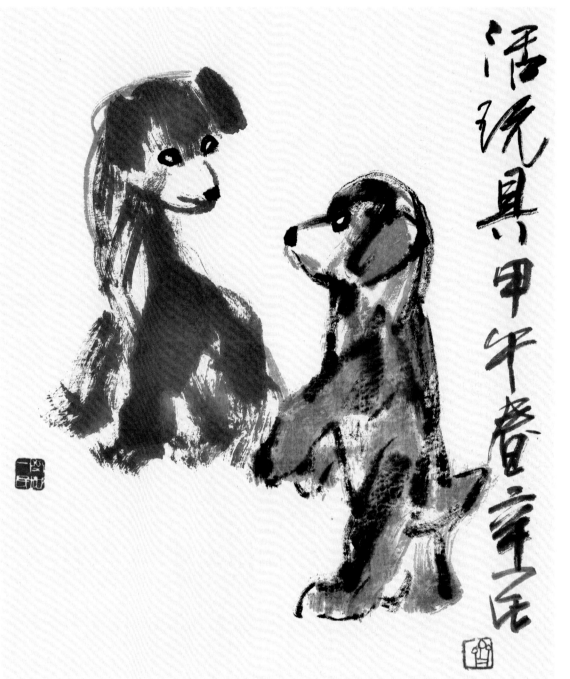

活玩具甲午春章居

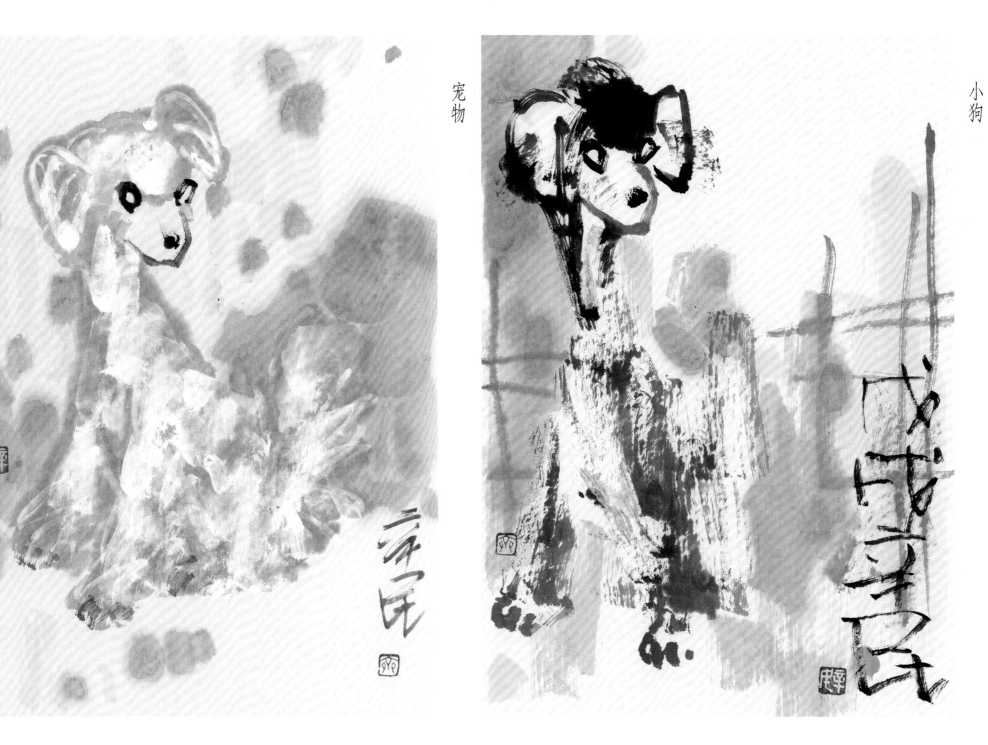

2018.2.5

供人赏玩
甲午年平民

二

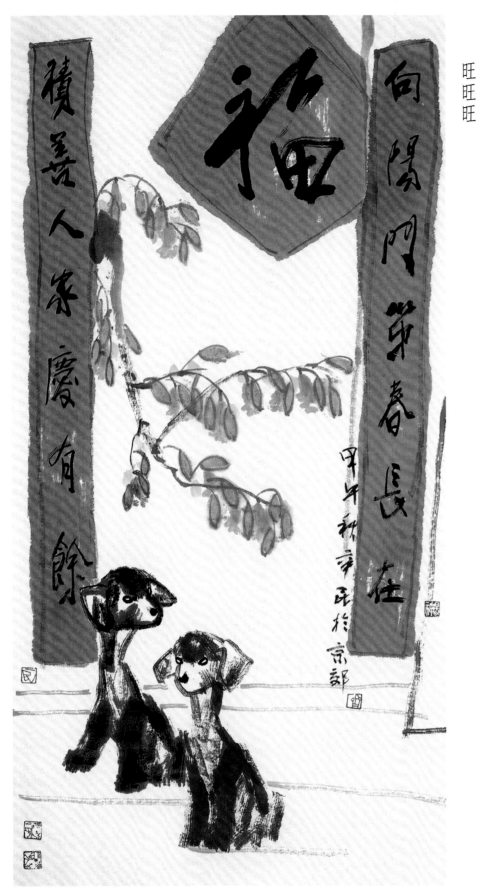

福

向陽門第春長在
積善人家慶有餘

甲午秋高氏於京都

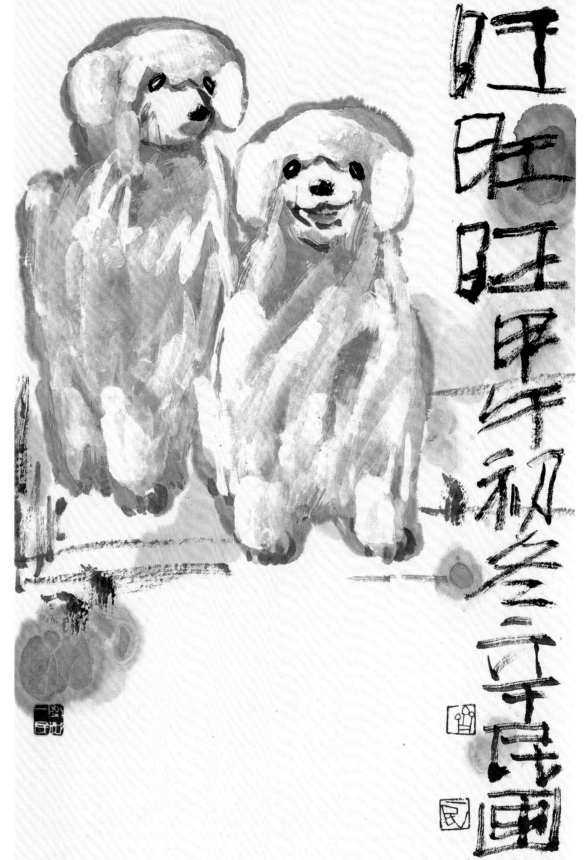

旺旺旺甲午初冬三十吉圖

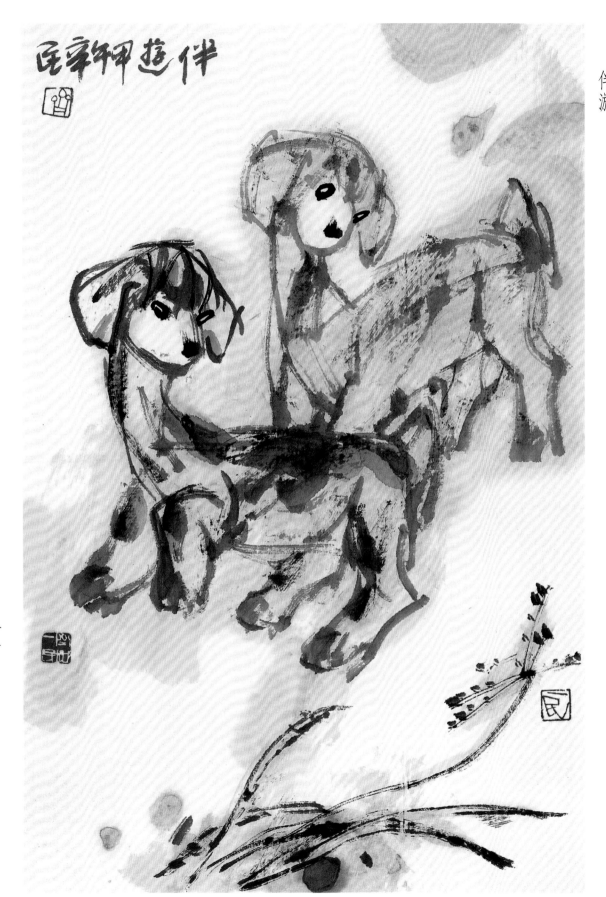

伴游

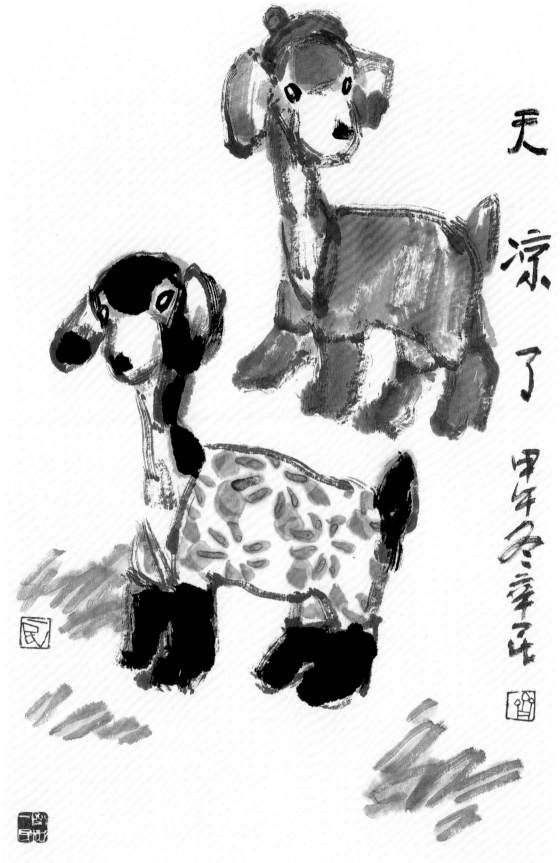

熊猫果果

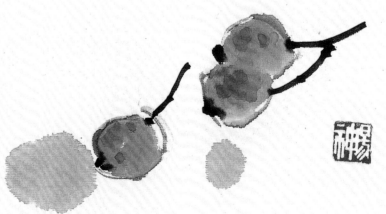

筆意而車春之卯辛得可手伸

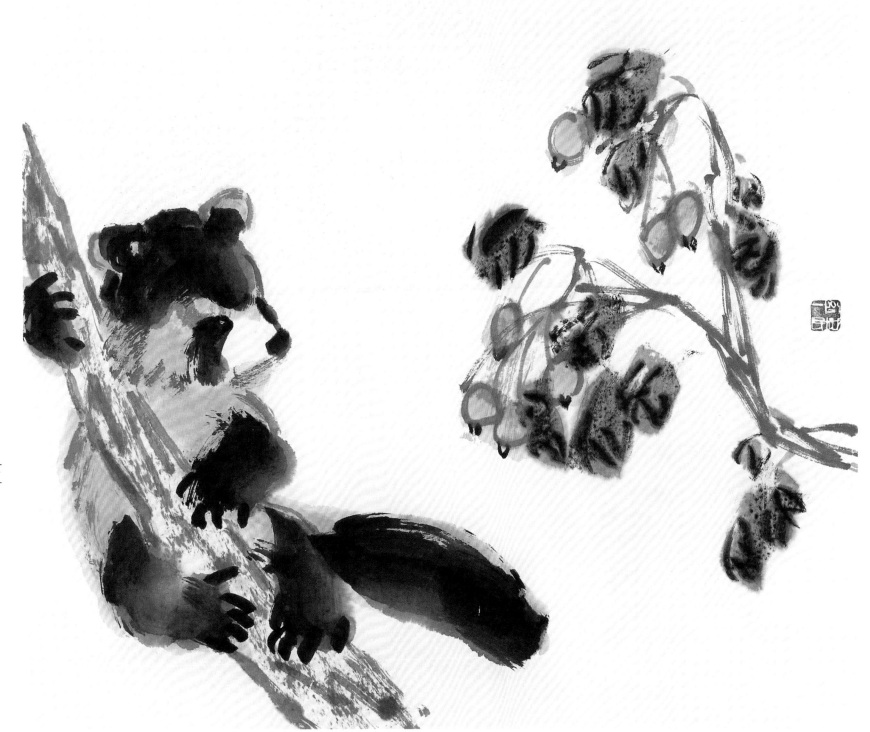

伸手可得

二五

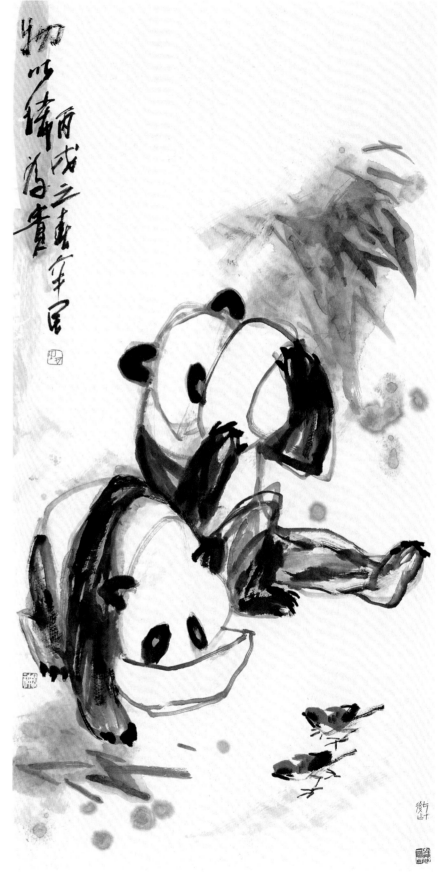

物以稀为贵

物以稀两戍之畫军军

二六

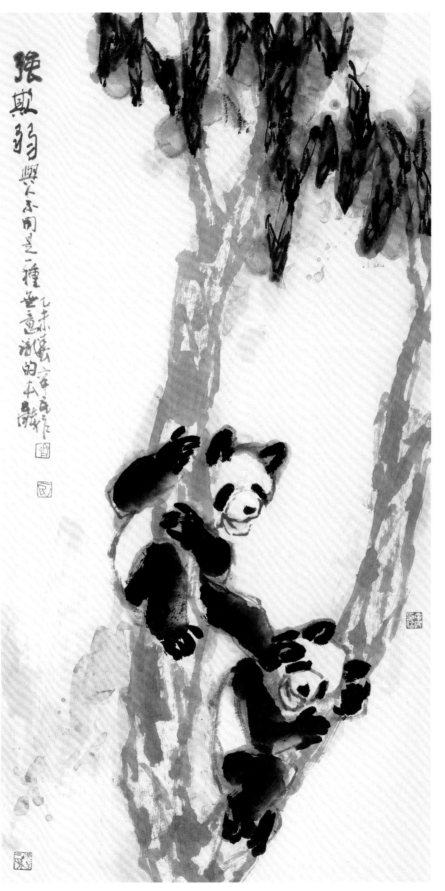

强欺弱

强欺弱 與人不同是一種無意識的本能
乙未夏宏民作

好马被人骑好人被人欺

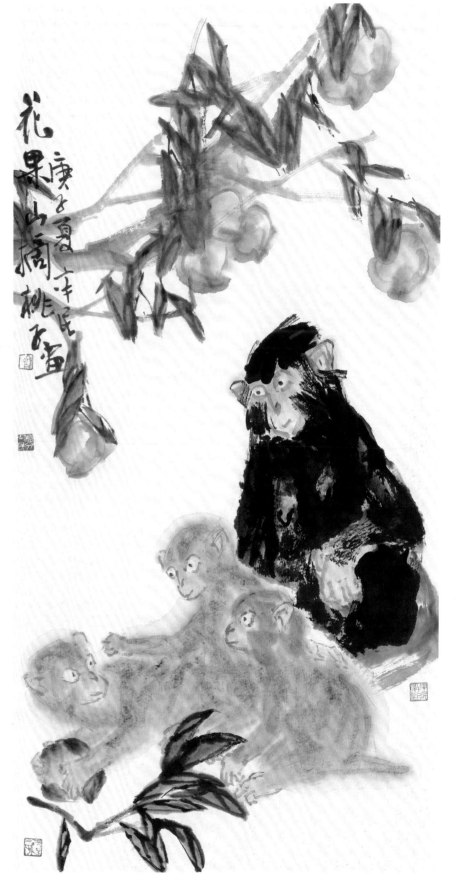

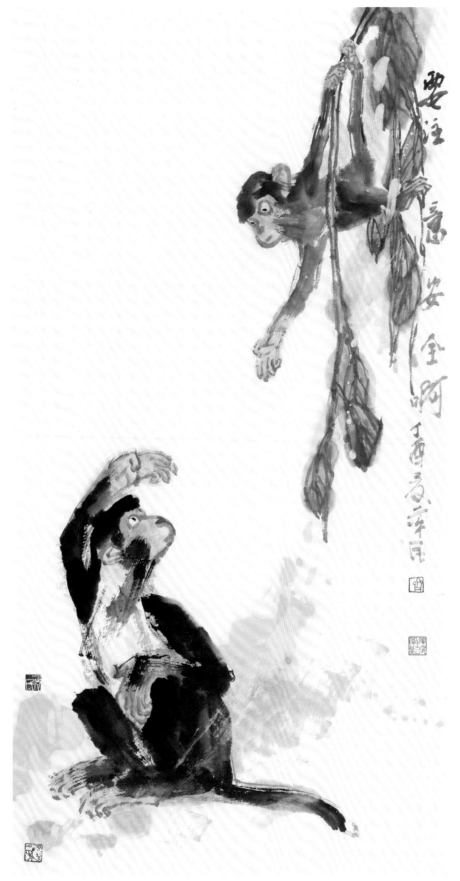

要注意安全啊

花果山摘桃子

要注意安全啊

花果山摘桃子

二八

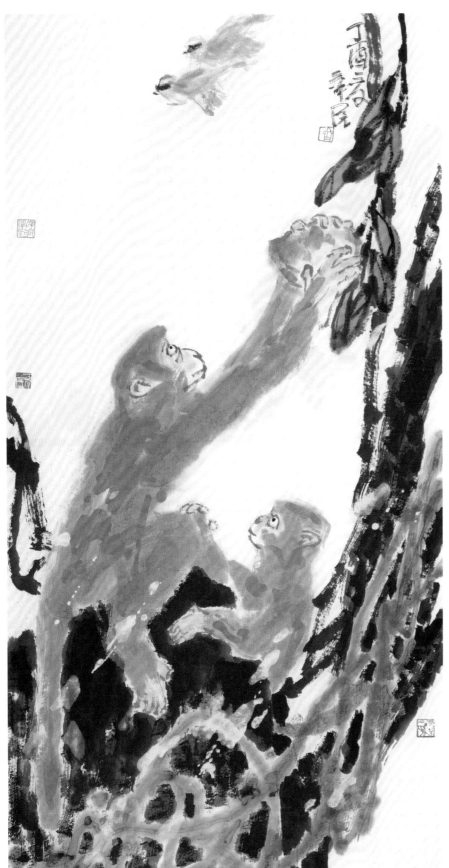

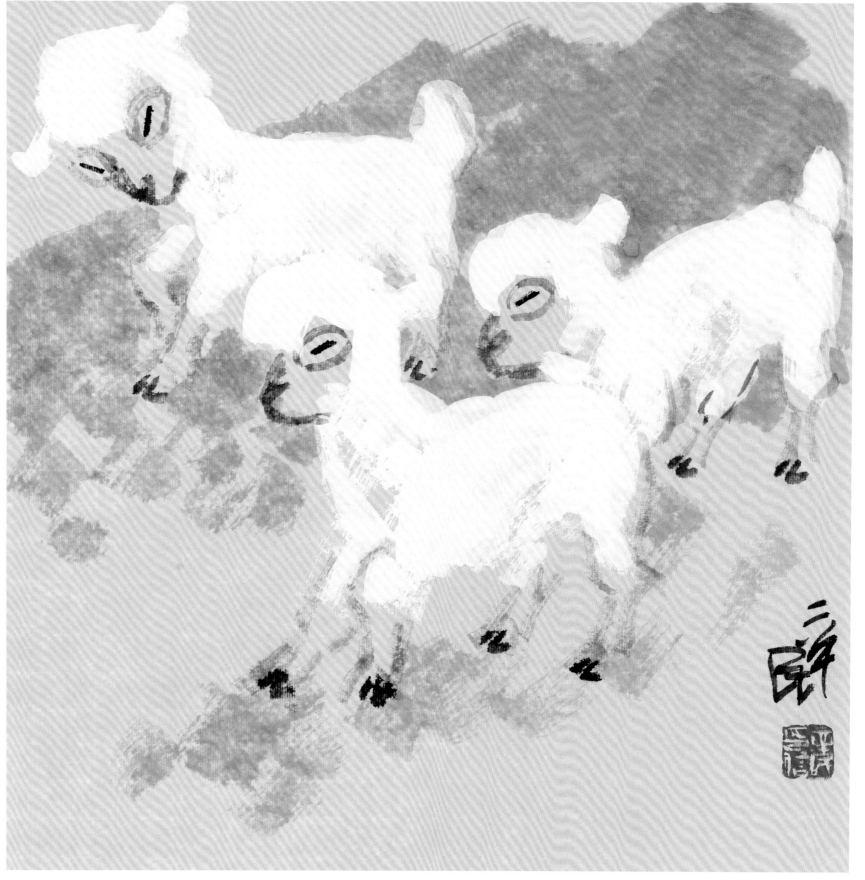

三只小羊

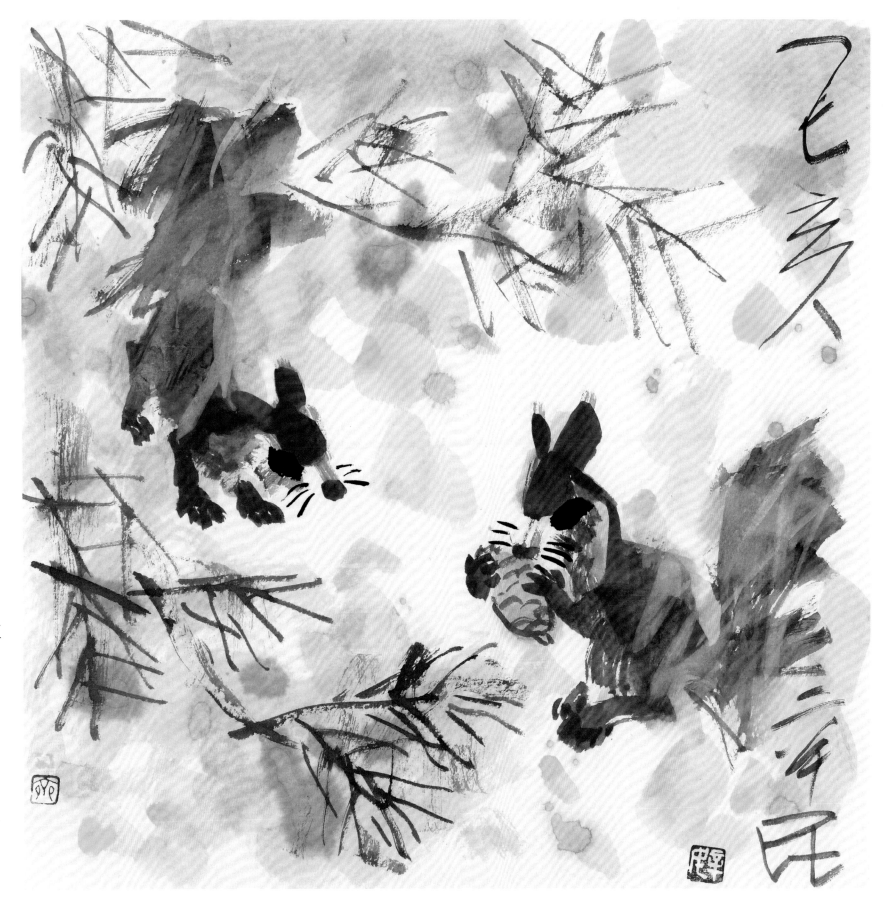

得果图

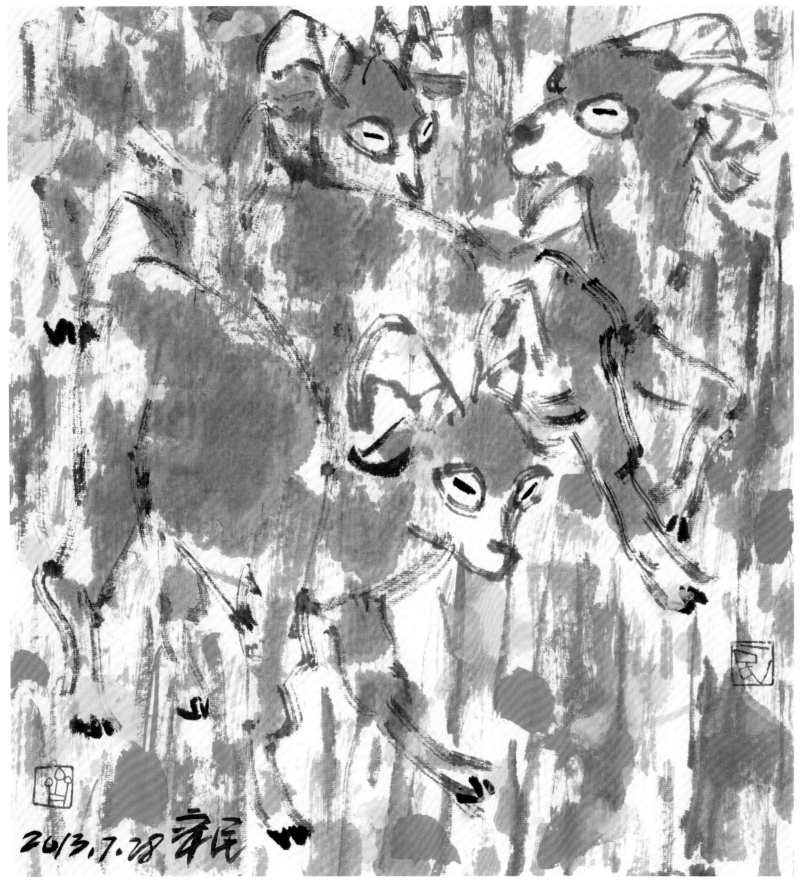

三羊

2013.7.28 辛巳

草原山岗

三羊开泰

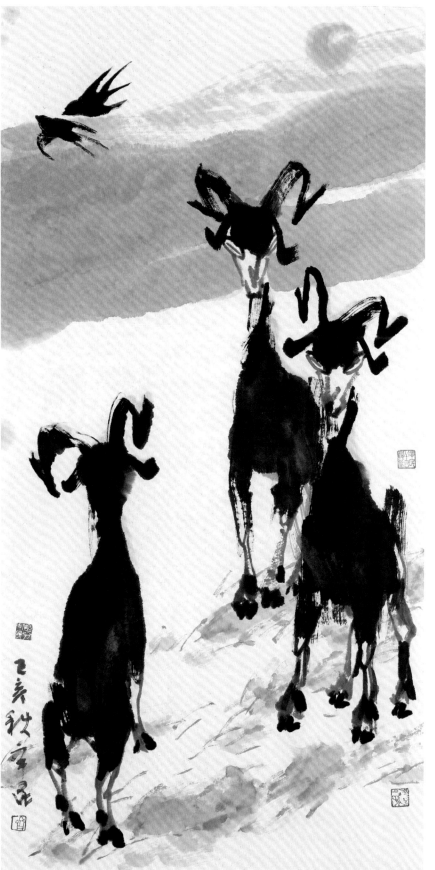

三羊開泰於甲午新春於鵬城

三四

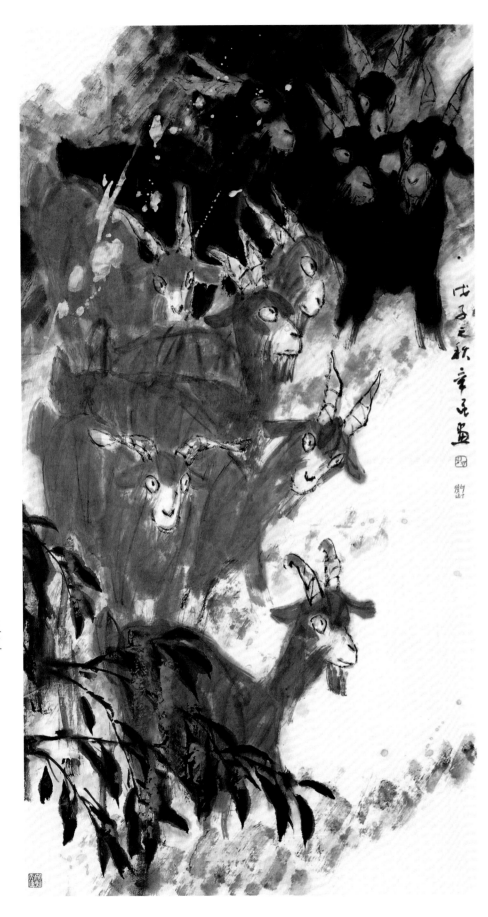

向山岗

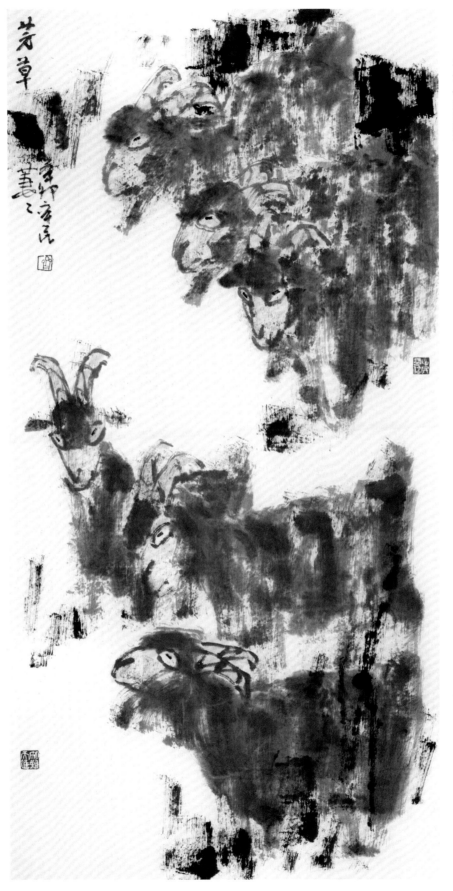

芳草萋萋

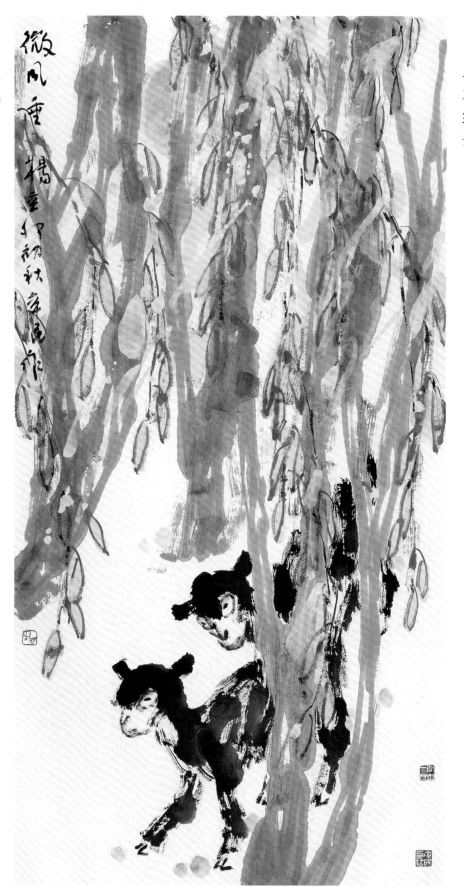

微风垂杨

羊在线条中

晨雾蒙蒙

晨雾蒙蒙之唐乙夏辛巳於京東鹤居

烂漫金秋

形离则趣生

形离则趣生 非常锺馗同钟馗乾先生此佳句庚辰三宗园

羔羊游春

羔羊游春 丙申秋屋居春

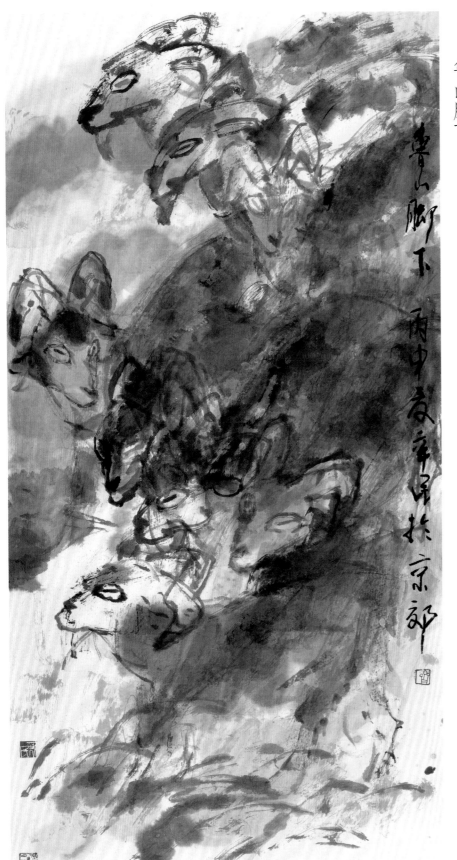

鲁山脚下

鲁山脚下 雨中蒙養军军於京郊

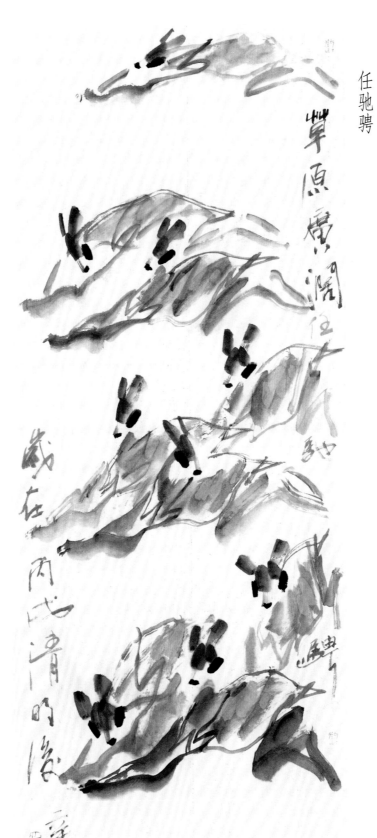

任驰骋

草原廣闊任驰骋 我在丙戌清明後 辛辛

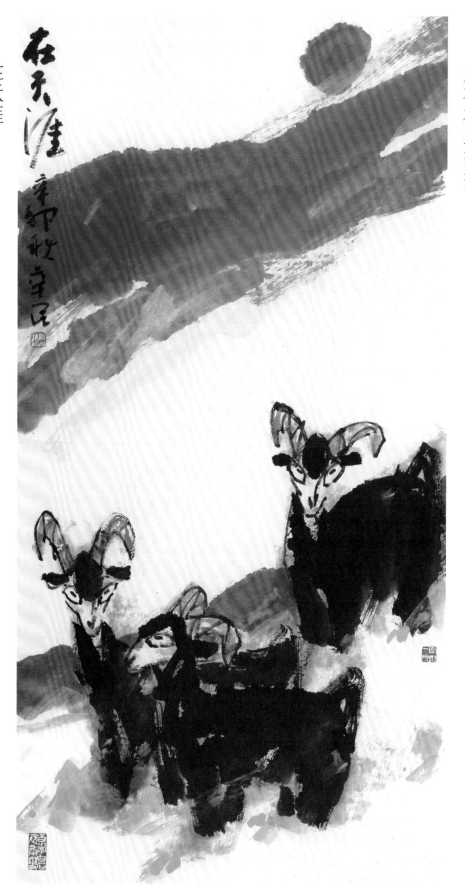

在天涯

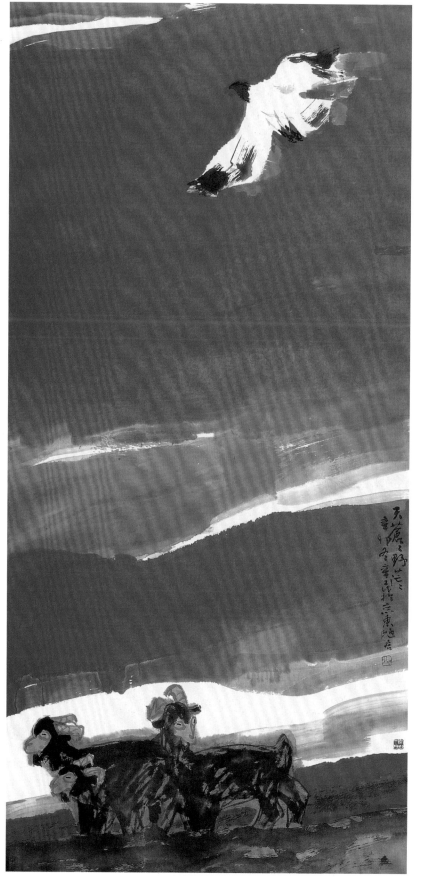

天苍苍野茫茫

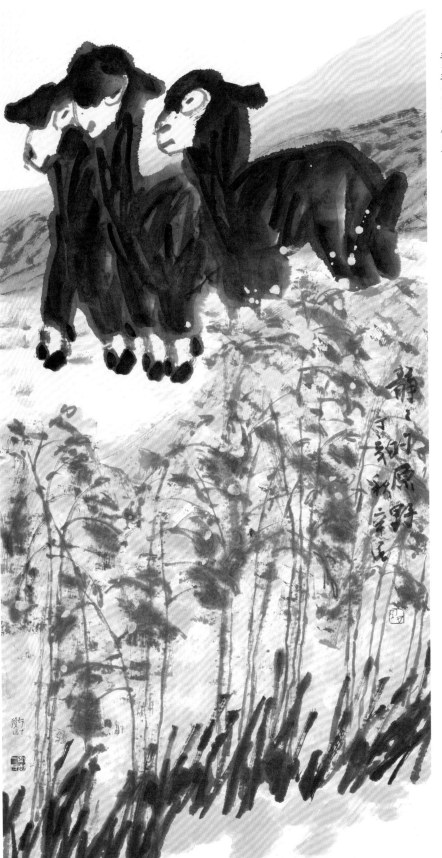

静静的原野

郁郁葱葱

碧光绿影

芳草地

希望的田野

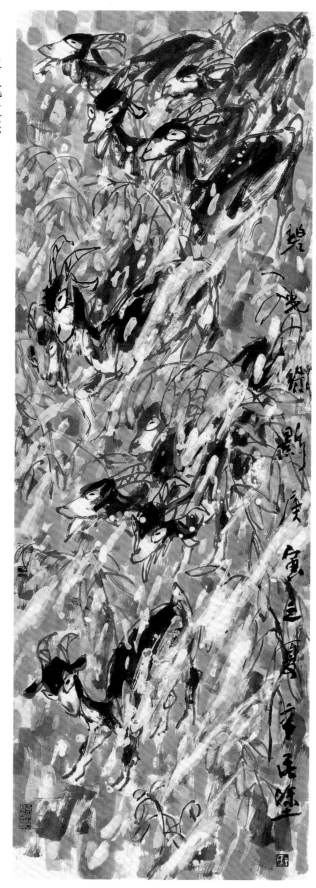

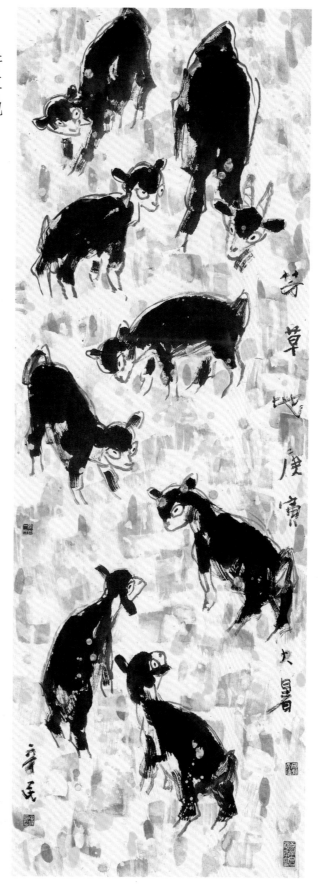

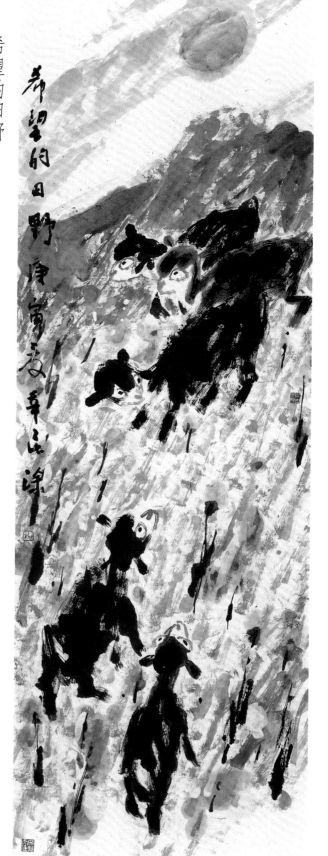

四二

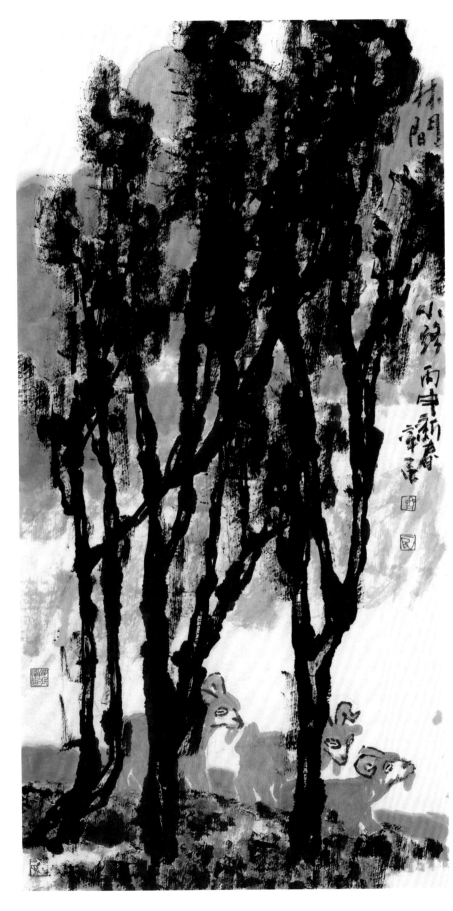

林间小路

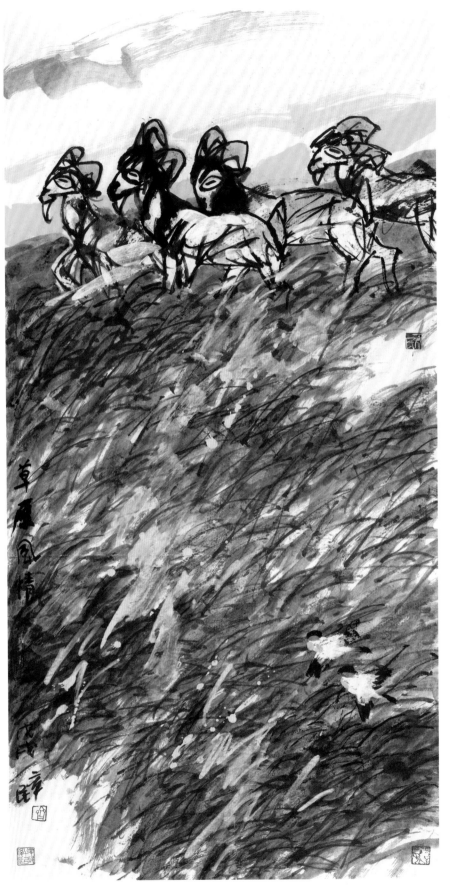

草原风情

骏马

双骏图

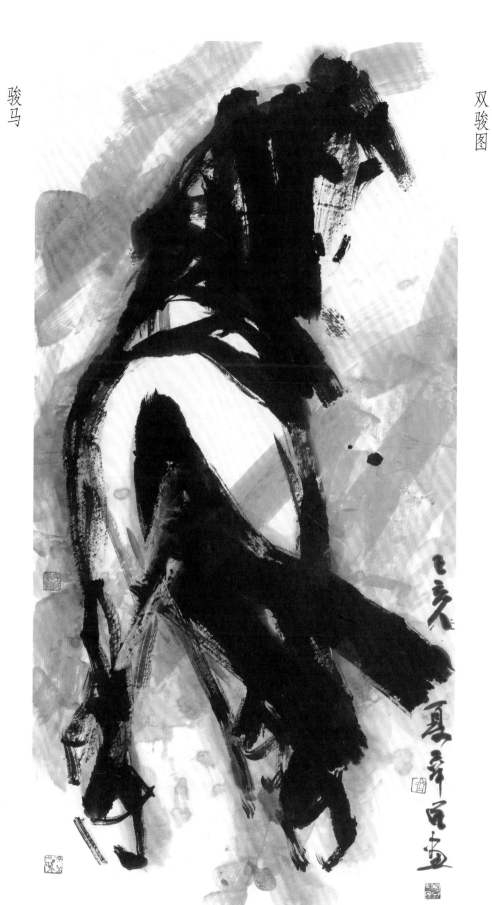

四四

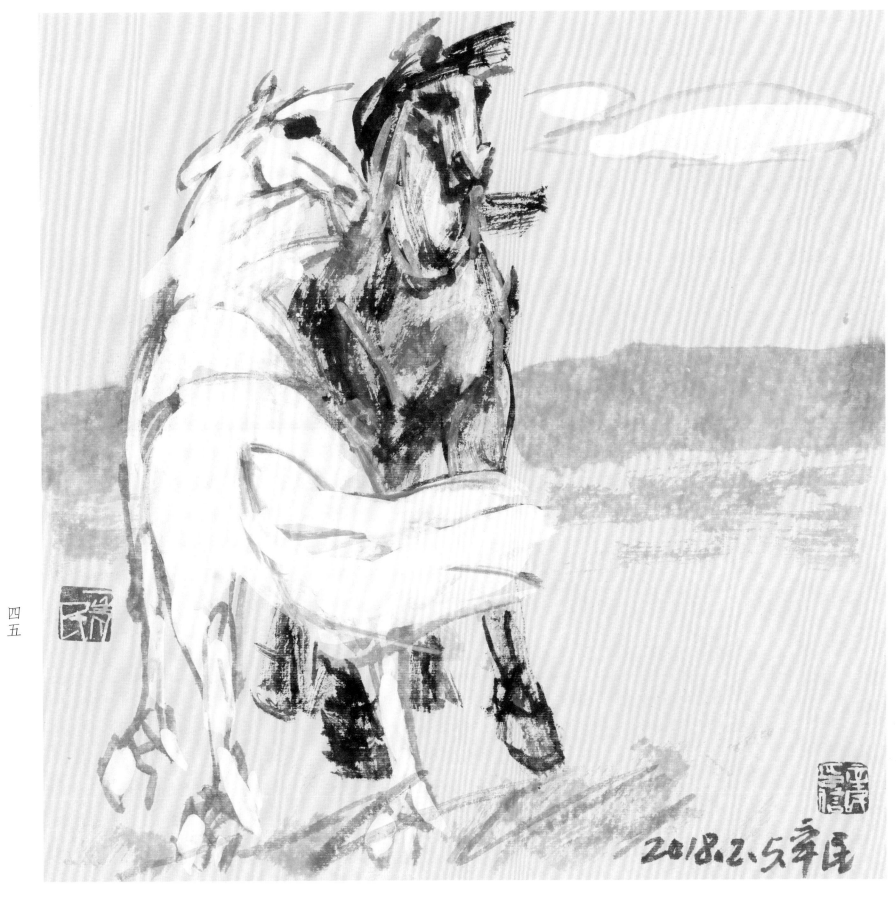

2018.2.5 辛民

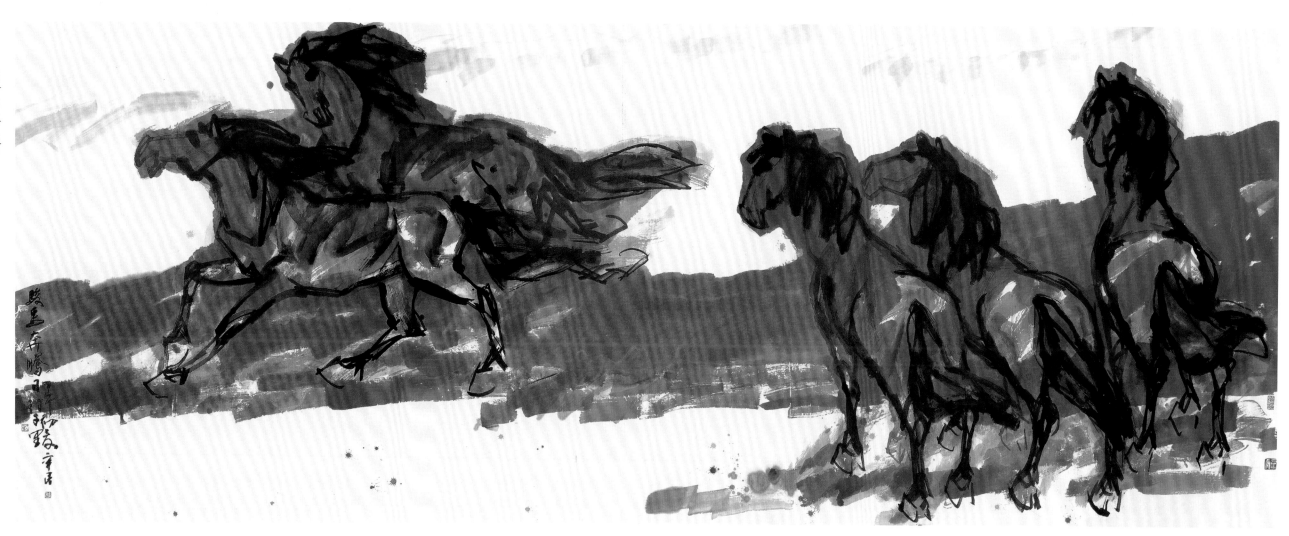